MEAD-HILL

中国传统绘画
艺术史系列

第二册：大自然

周雯婧 - Joseph Janeti

Mead-Hill 艺术与设计

中国传统绘画艺术史系列 第二册：大自然 / 周雯婧 Joseph Janeti

文字作者：周雯婧 Joseph Janeti

出版发行：MEAD-HILL 出版发行公司

网　　址：www.mead-hill.com

开　　本：215.9 X 279.4 mm

图　　片：18 幅

版　　次：2016 年 7 月第 1 版

书　　号：ISBN：1534949755
　　　　　　EAN-13：978-1534949751

版权所有　　侵权必究

中国传统绘画艺术史系列

第二册：大自然

边景昭 (生卒年不详)

竹鹤图

仙鹤的寿命长达五十到六十年。如此一来,在中国,这种鸟类自然有着长寿的寓意。

明代 (1368-1644)
北京故宫博物院

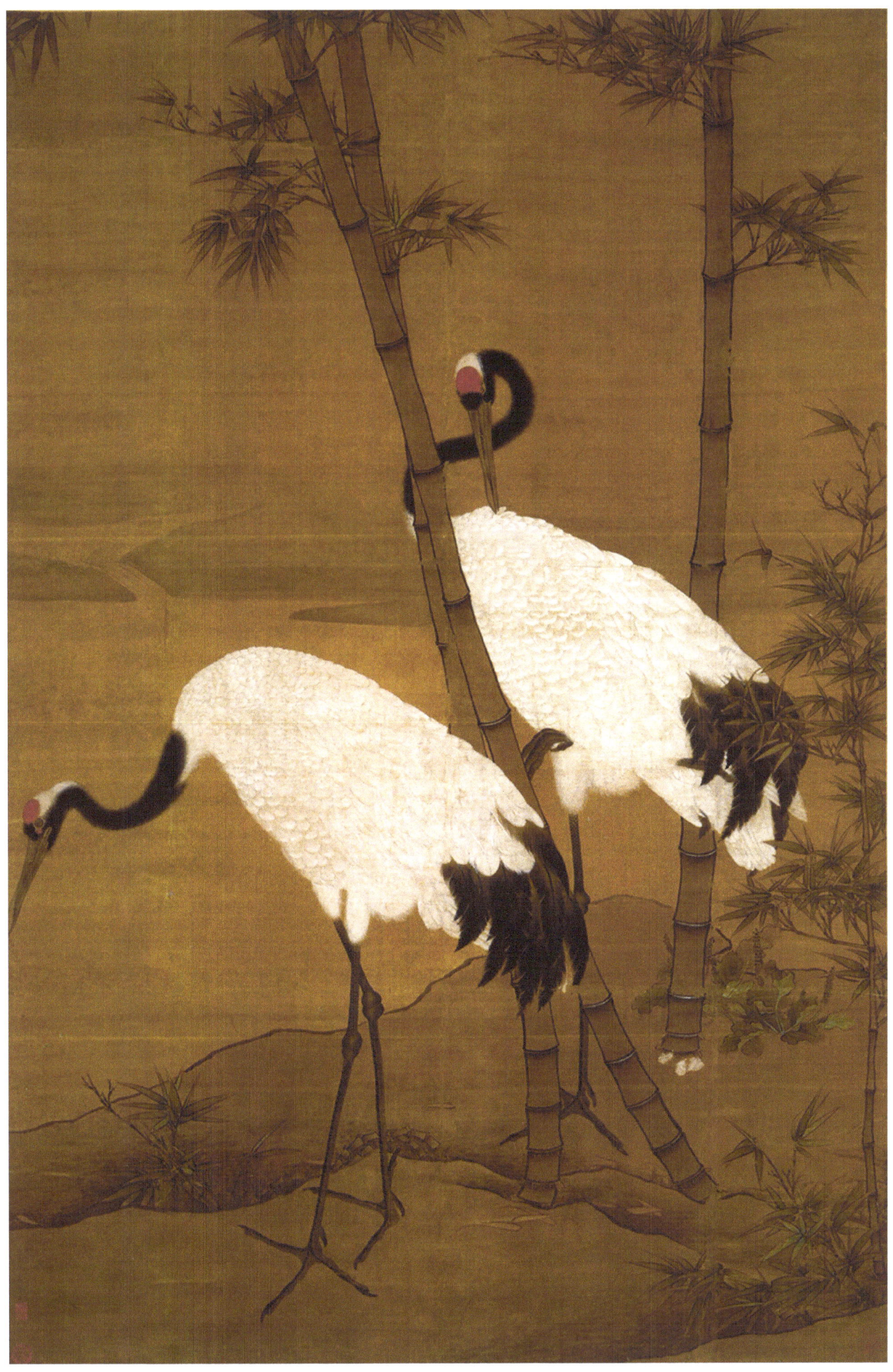

冷枚 (1669-1742)

梧桐双兔图

因为兔子长有裂唇，所以在中国，女子怀孕期间常常避免吃兔肉。她们认为如此举措可以帮助未出世的婴儿免遭兔唇问题。

清代 (1636-1912)
北京故宫博物院

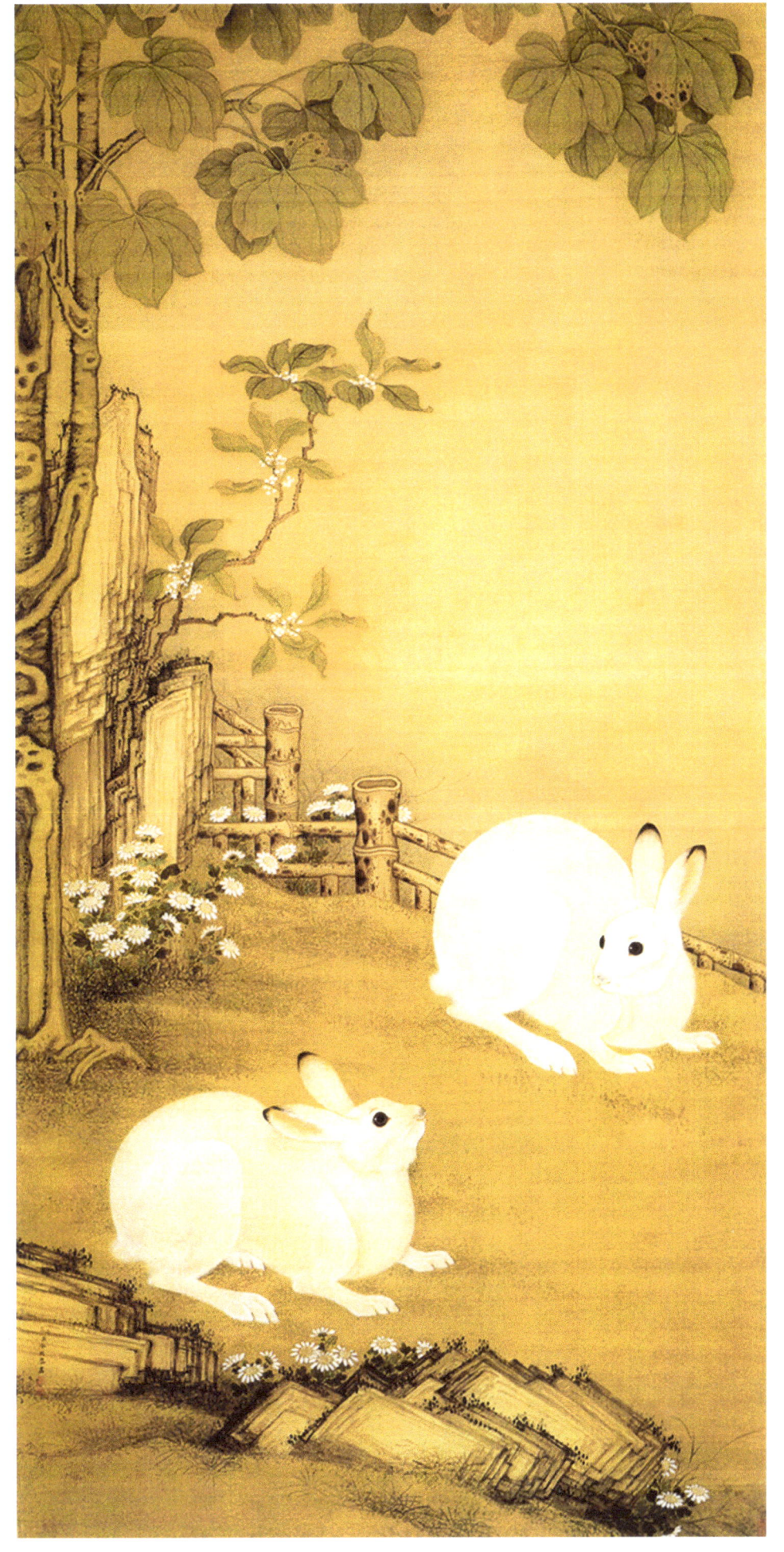

陈居中 (生卒年不详)

四羊图

中国文化以羊作为美的象征。

南宋 (1127-1279)
北京故宫博物院

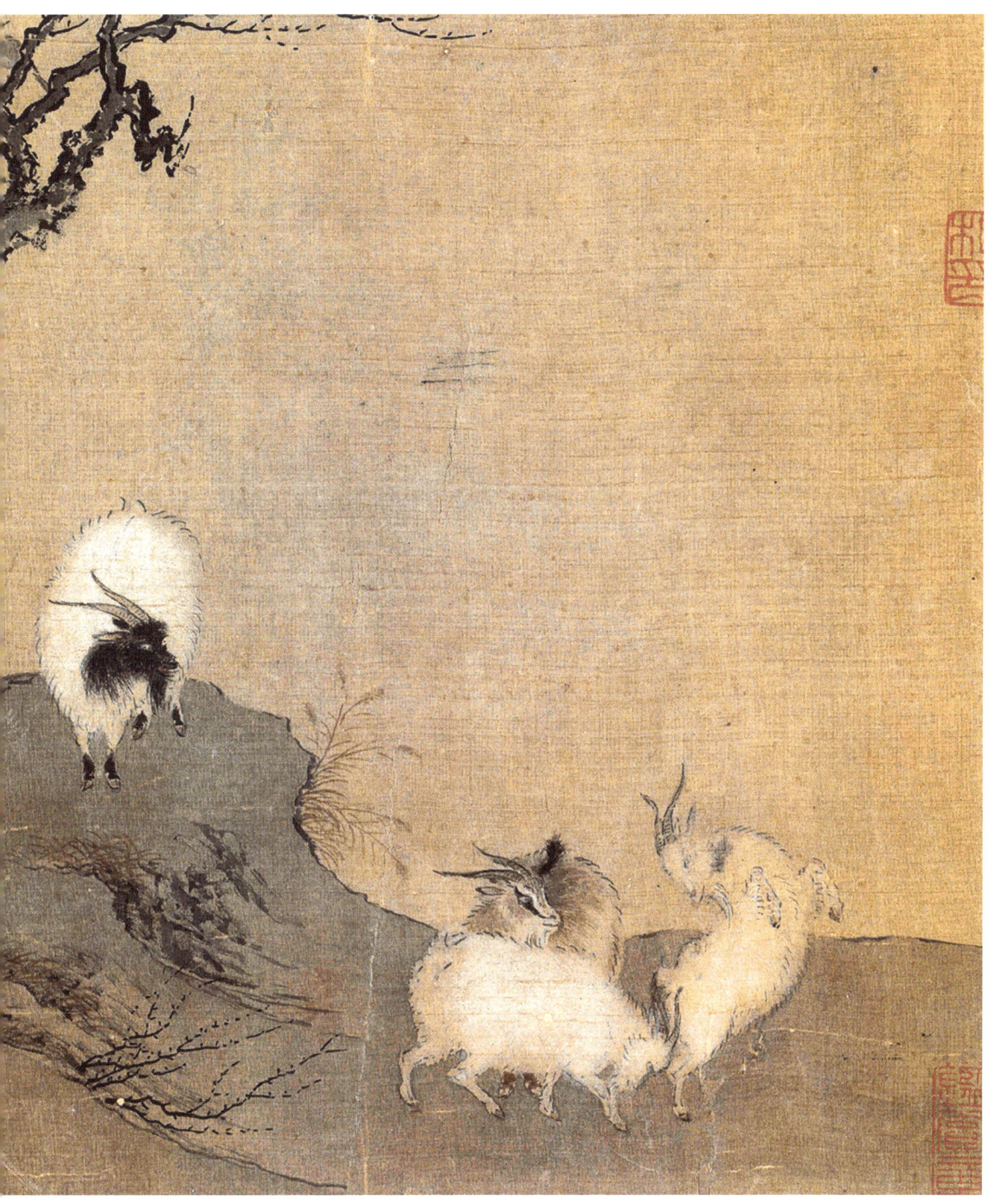

任仁发 (1254-1327)

二马图

在中国，庆祝成功喜悦之时，常常会提起马，用来赞扬某人的优点长处与辛勤劳动。

元代 (1271-1368)
北京故宫博物院

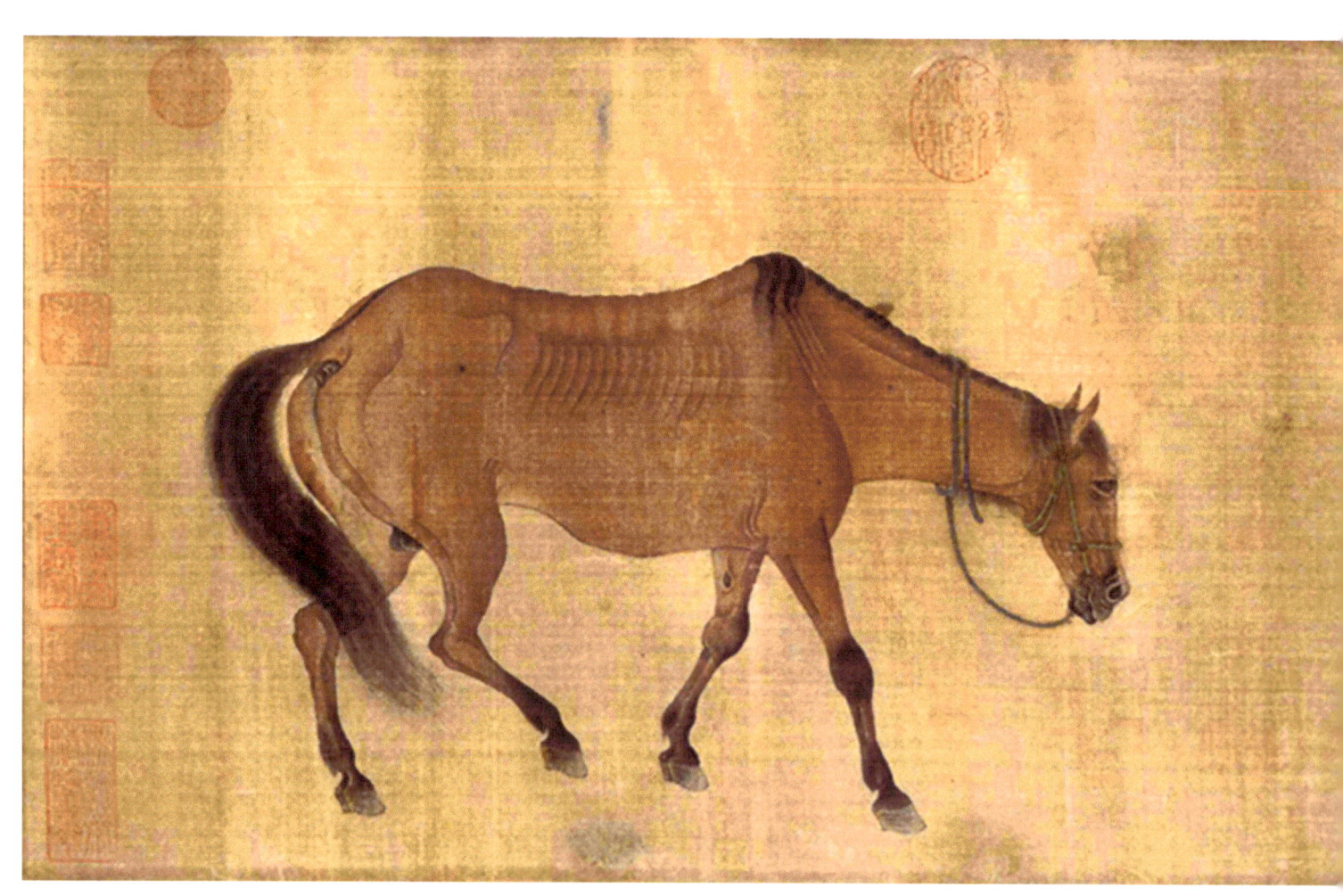

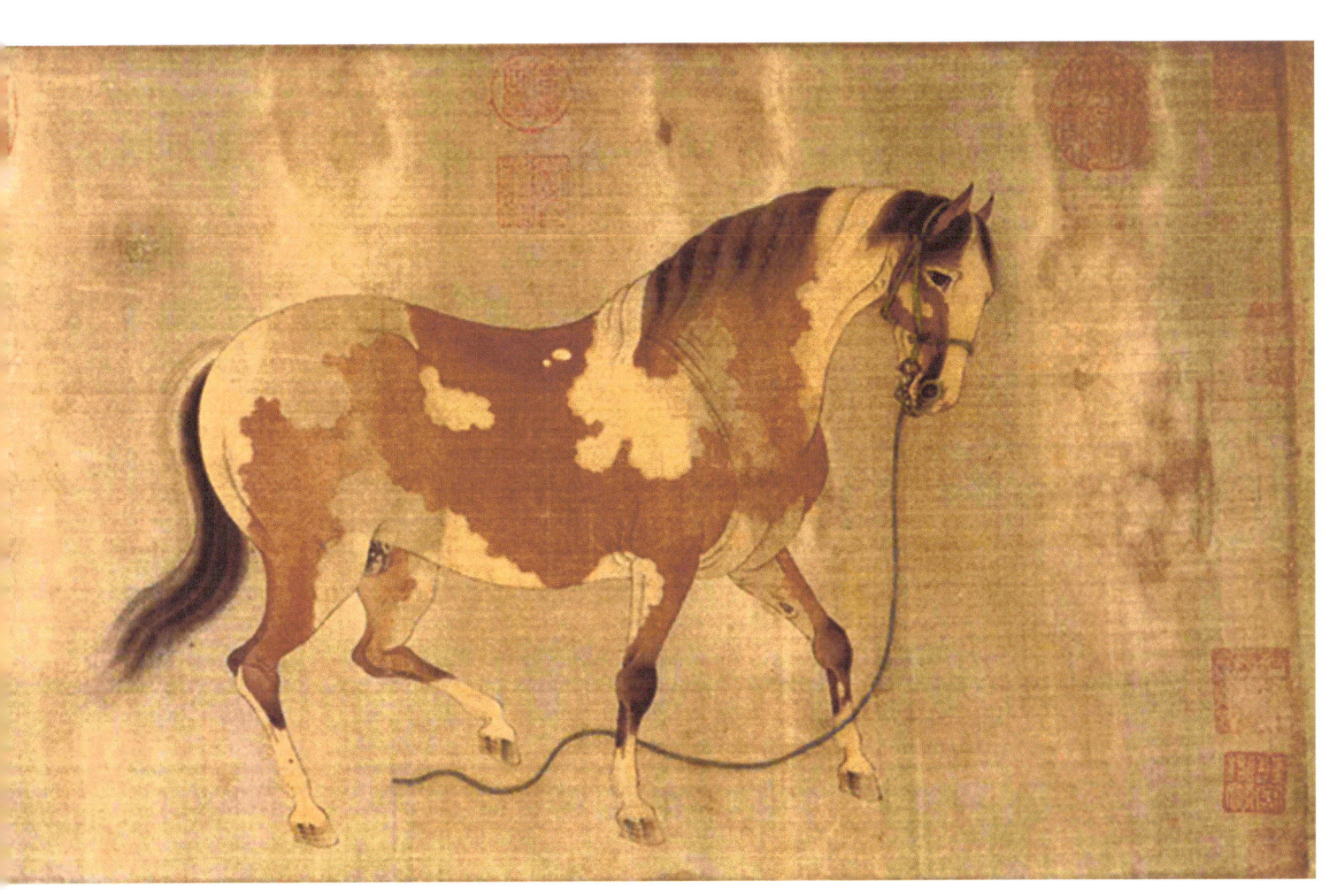

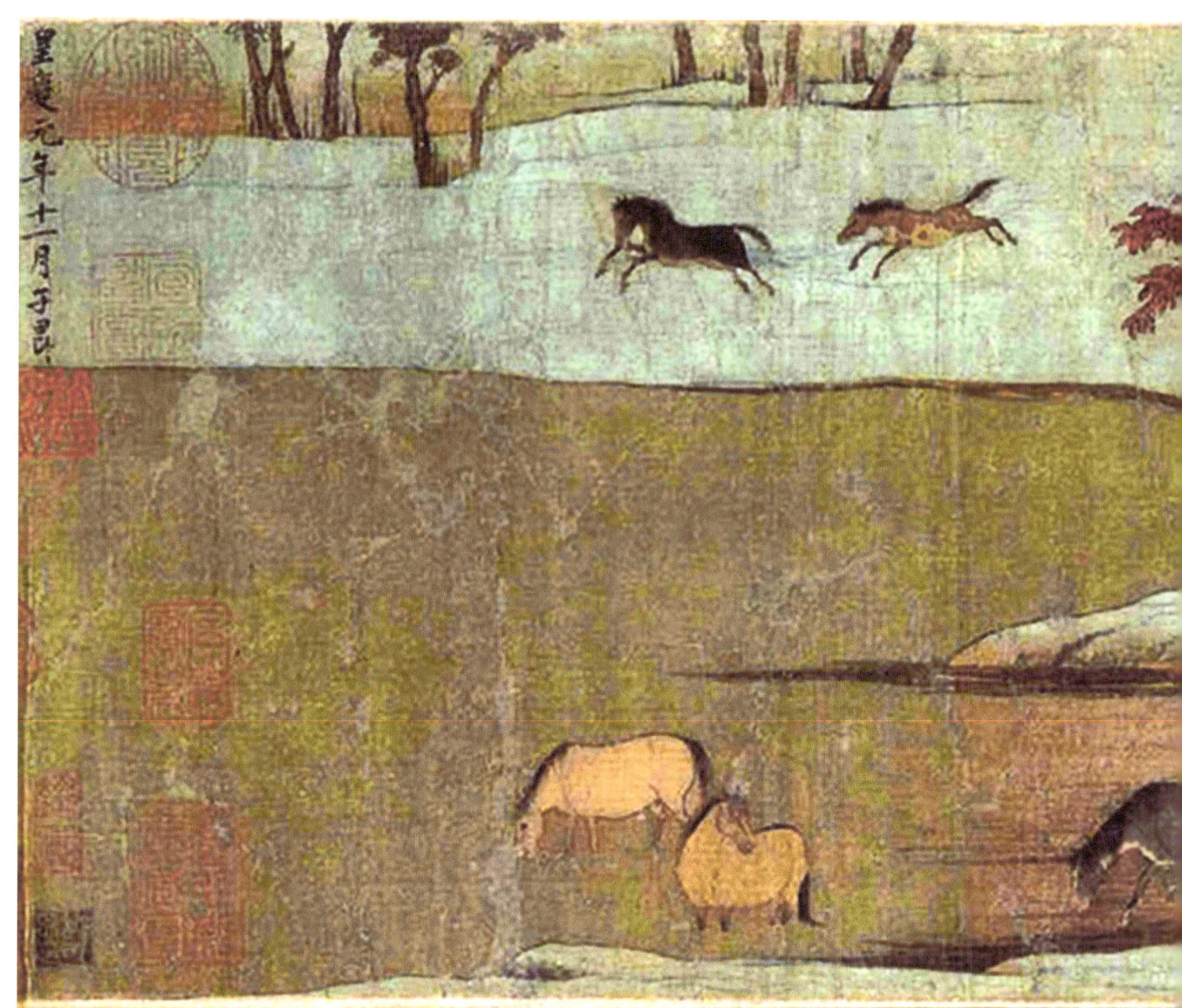

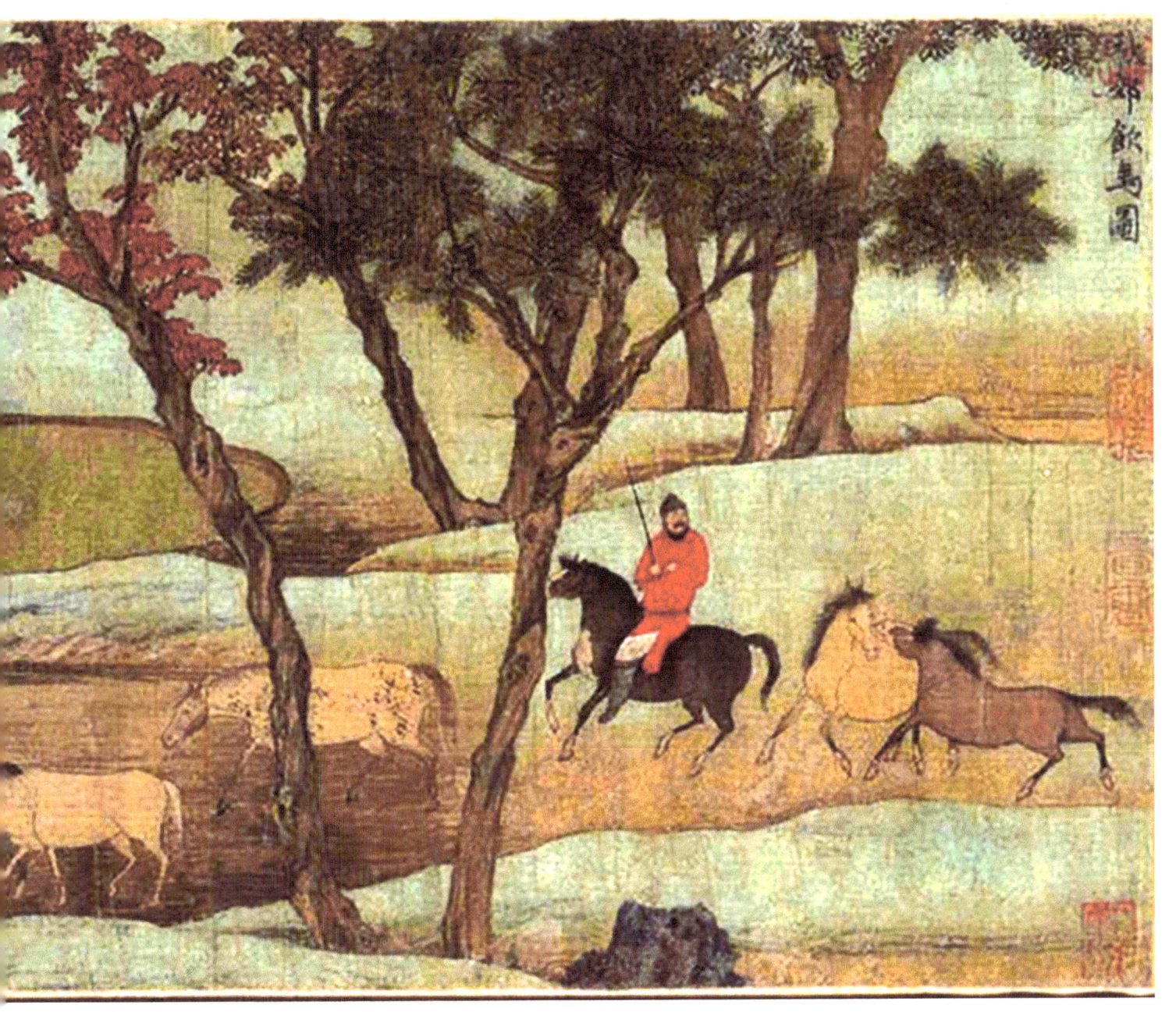

赵孟頫 (1254-1322)

浴马图

中国神话故事里,有个神仙伯乐,他掌管着上天的所有马匹。

元代 (1271-1368)
北京故宫博物院

王维烈 (生卒年不详)

猫石图

猫经常睡觉,每天都要睡上十几个小时。如此一来,在中国,若要描述某人懒散,大家经常会说,她/他是个"懒猫"。

明代 (1368-1644)
中国美术馆

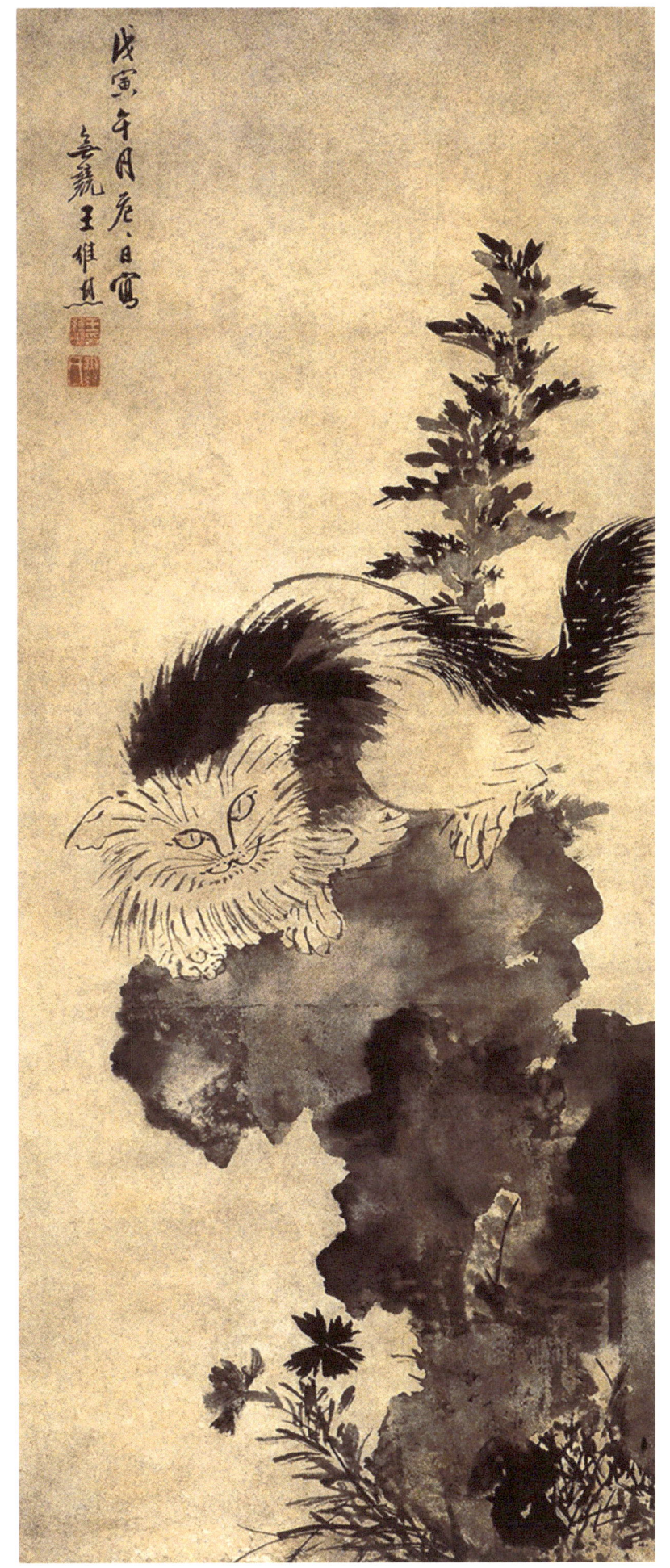

李迪 (生卒年不详)

雪树寒禽图

喜鹊是个非常喜庆、可爱的小鸟。它常常象征着好运、财富、幸福。

南宋 (1127-1279)
上海博物馆

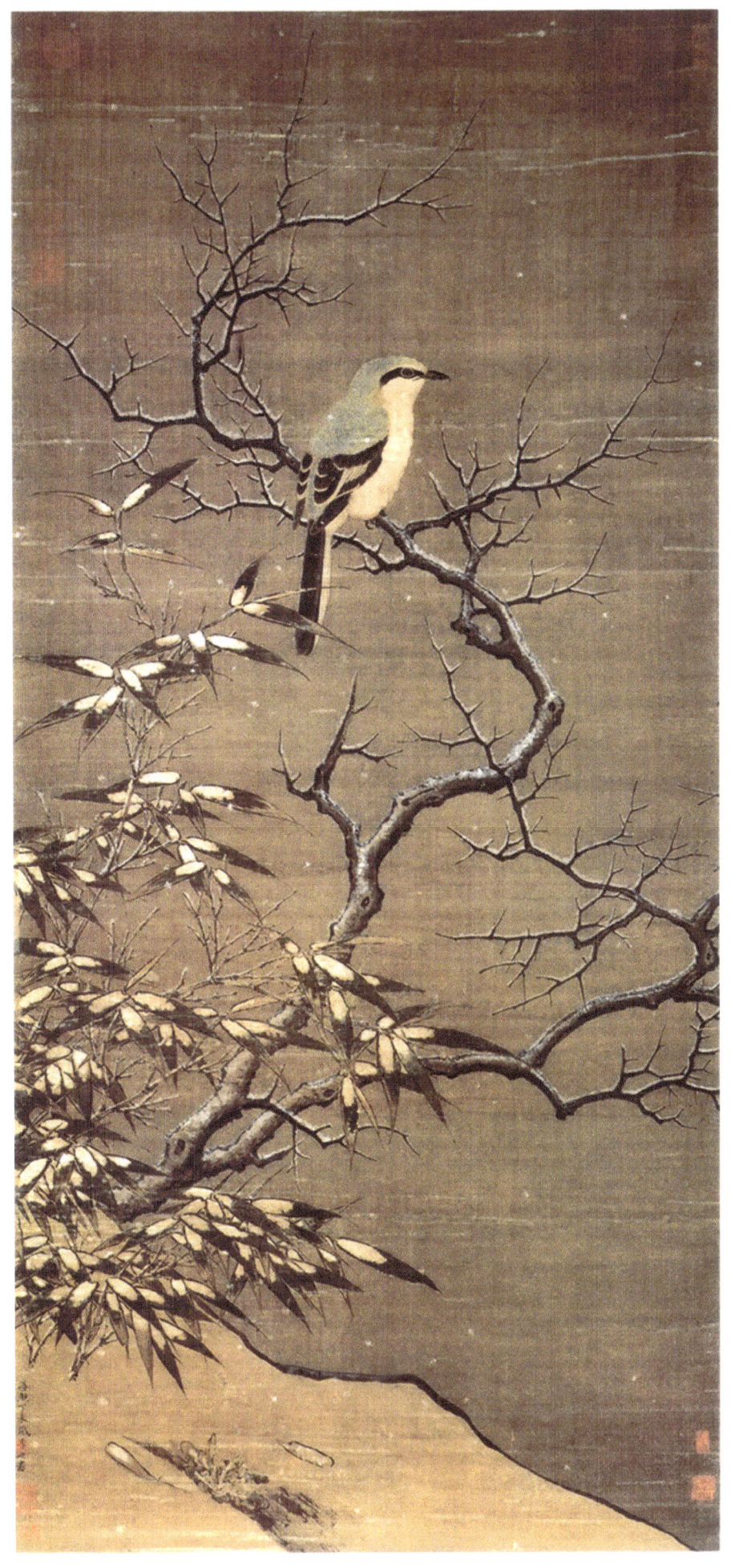

任仁发 (1254-1327)

秋水凫鹥图

鸳鸯总是出双入对，从不分离。如此一来，鸳鸯自然就有着永恒爱情的寓意，常常用来庆祝感情深厚的男女。

元代 (1271-1368)
上海博物馆

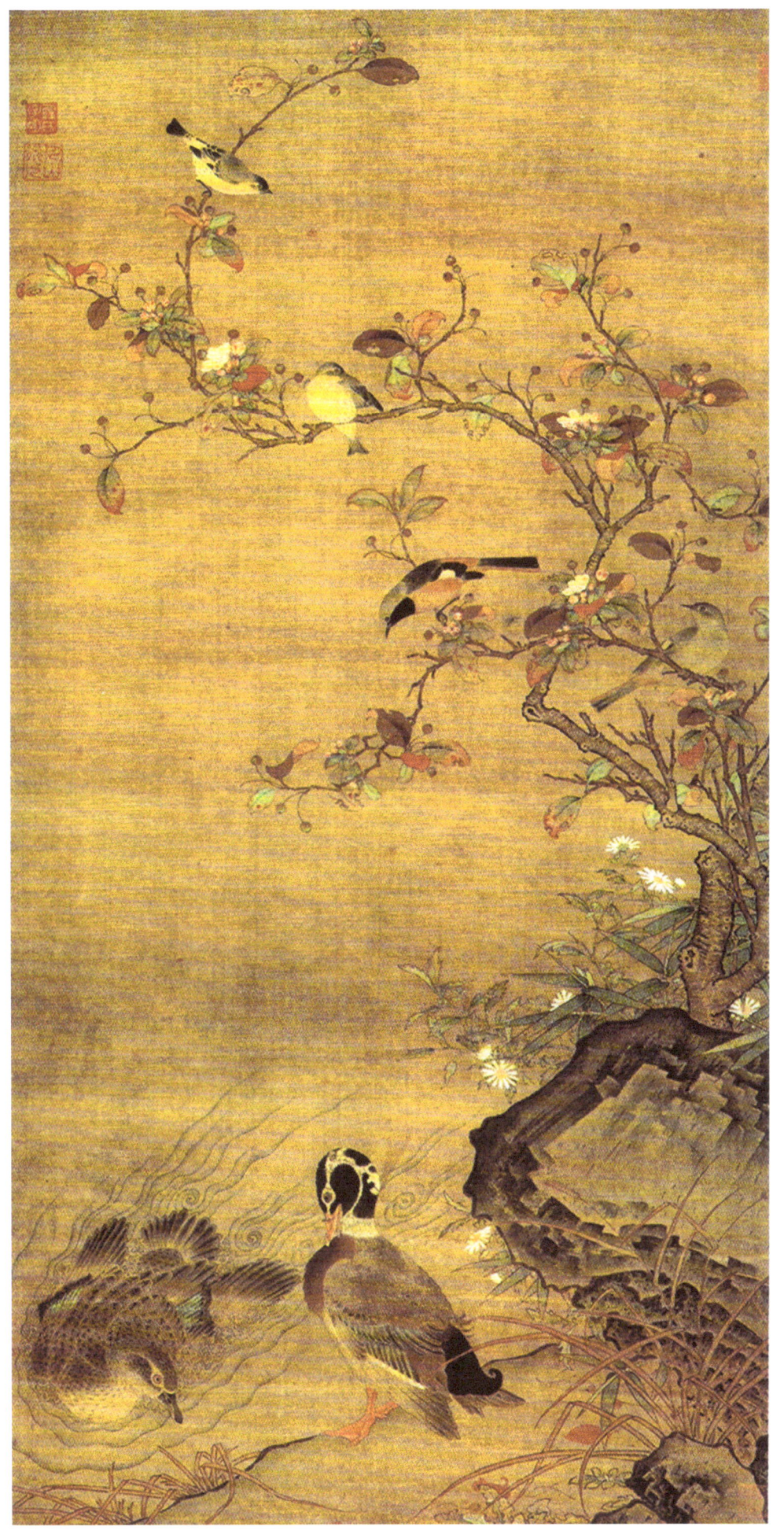

任颐 (1840-1896)

风柳群燕图

燕子这种鸟类，春天的时候飞来北方，秋天的时候飞去南方。所以，在中国，每当燕子出现的时候，就意味着春天的脚步已慢慢走来。

清代 (1636-1912)
北京故宫博物院

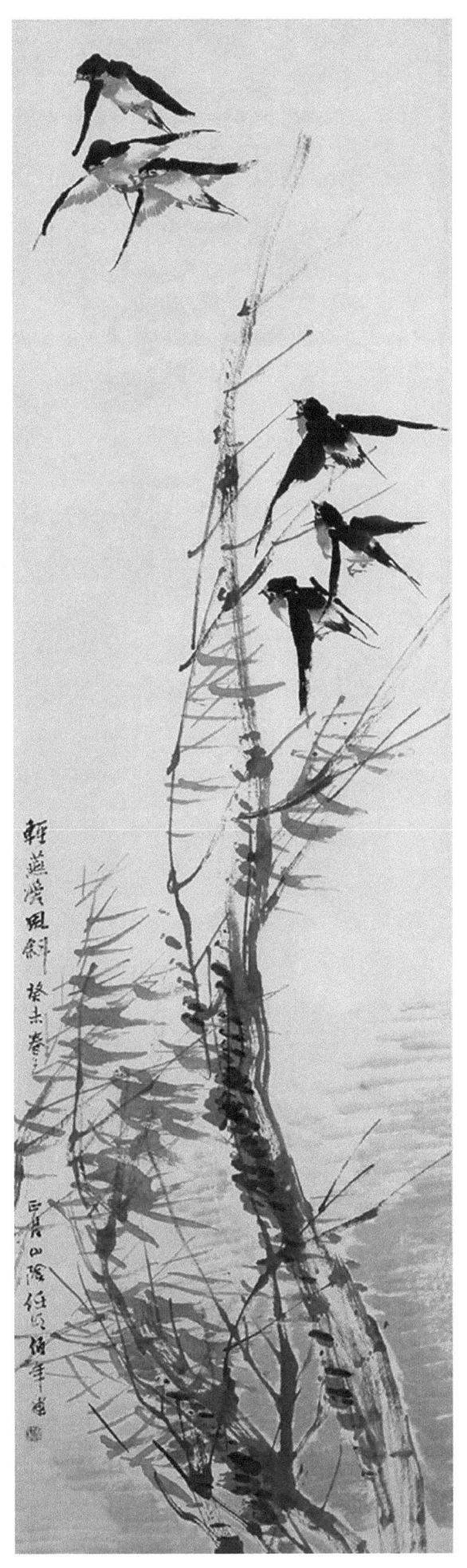

石涛 (1630-1724)

松柏榴莲图

柏树的形象常常传达了高尚与公正的含义。

清代 (1636-1912)
中国三峡博物馆

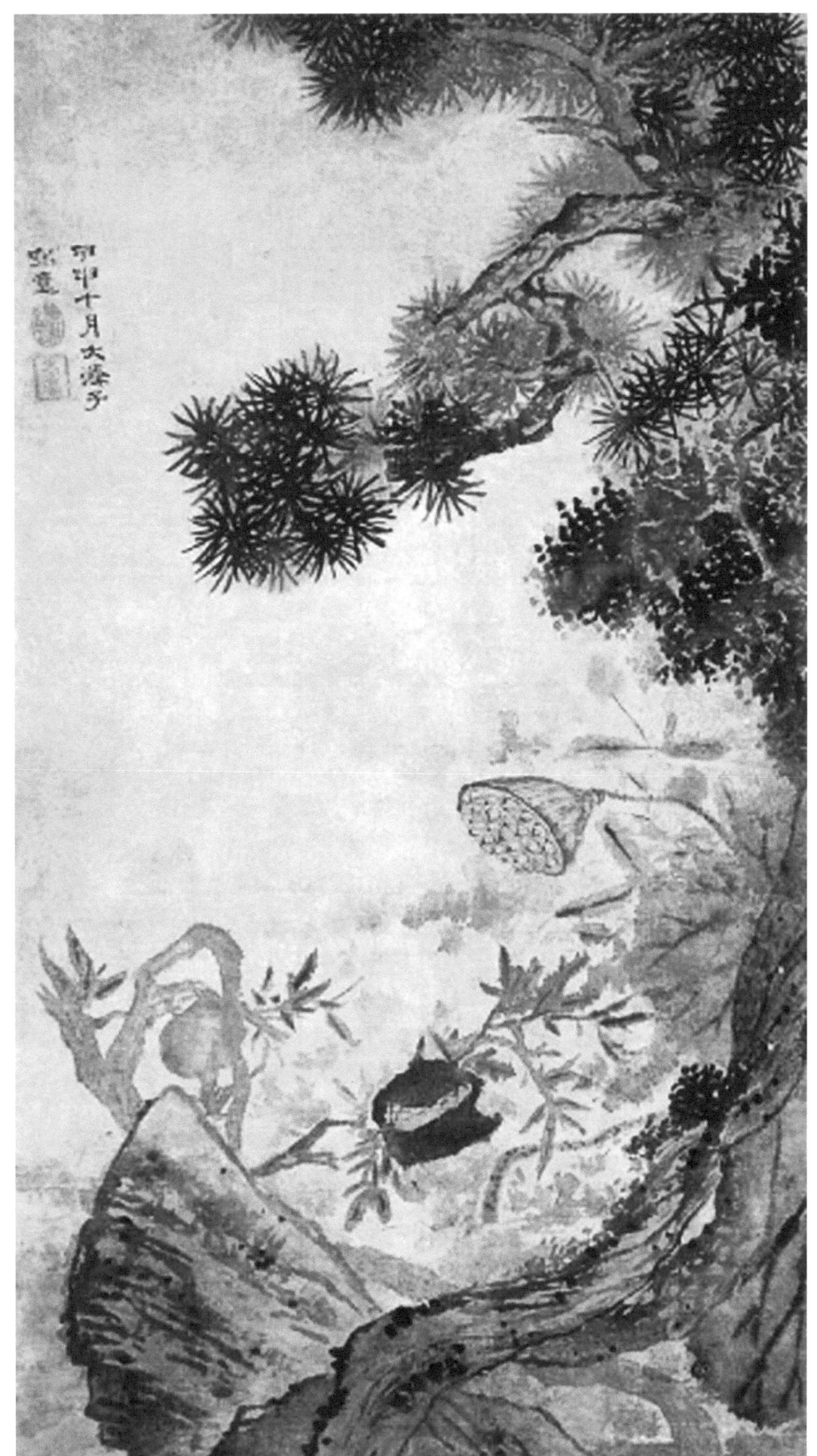

齐白石 (1864-1957)

石榴图

石榴这种水果含有很多籽粒，因此在中国，它象征着富足。

清代 (1636-1912)
中国美术馆

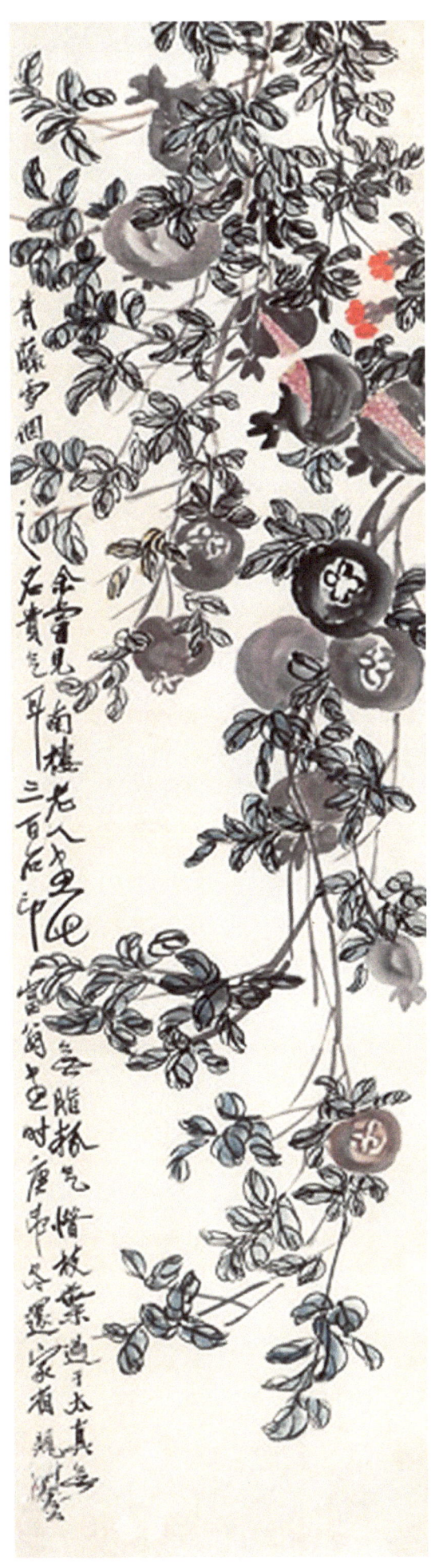

邹一桂 (1686-1772)

蟠桃图

中国有句古话："桃养人，杏伤人，李子树下埋死人。"

清代 (1636-1912)
承德博物馆

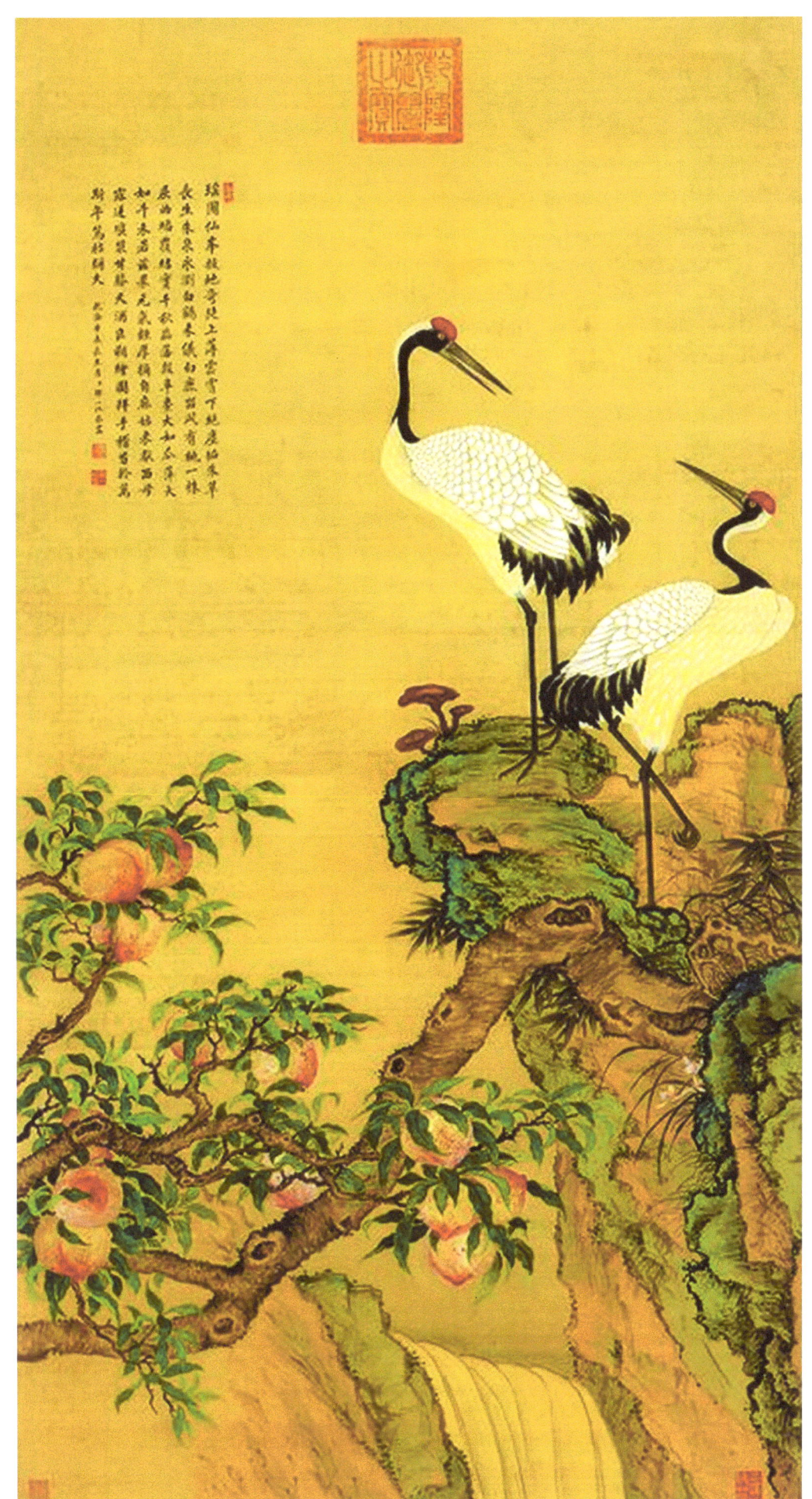

赵之谦 (1829-1884)

牡丹图

在中国，牡丹有着"花中之王"的美誉。它的出现表达了优雅、华丽、高贵的风度。

清代 (1636-1912)
北京故宫博物院

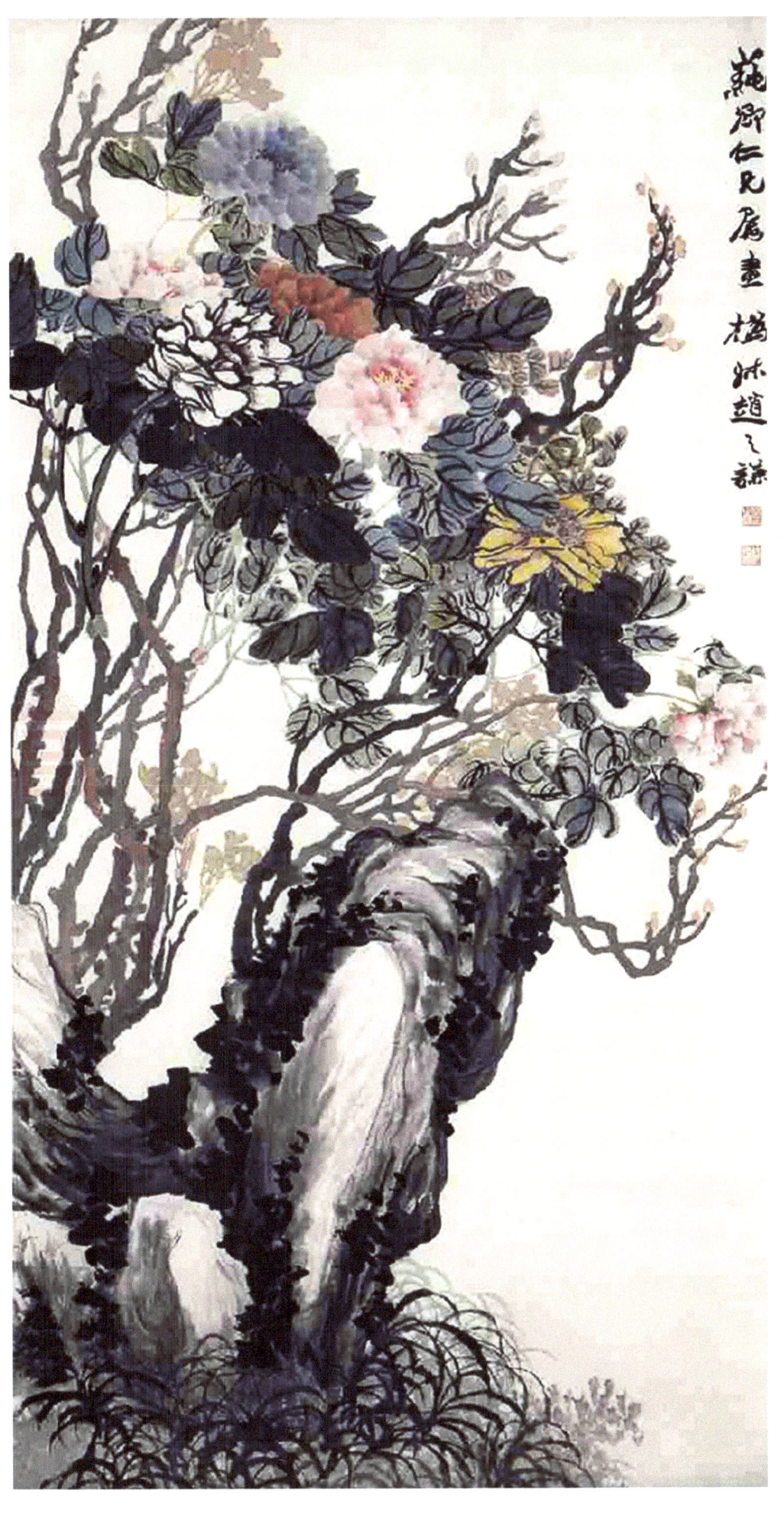

陈洪绶 (1598-1652)

荷花鸳鸯图

荷花象征着神圣、纯洁、优雅、正直和清廉。

明代 (1368-1644)
北京故宫博物院

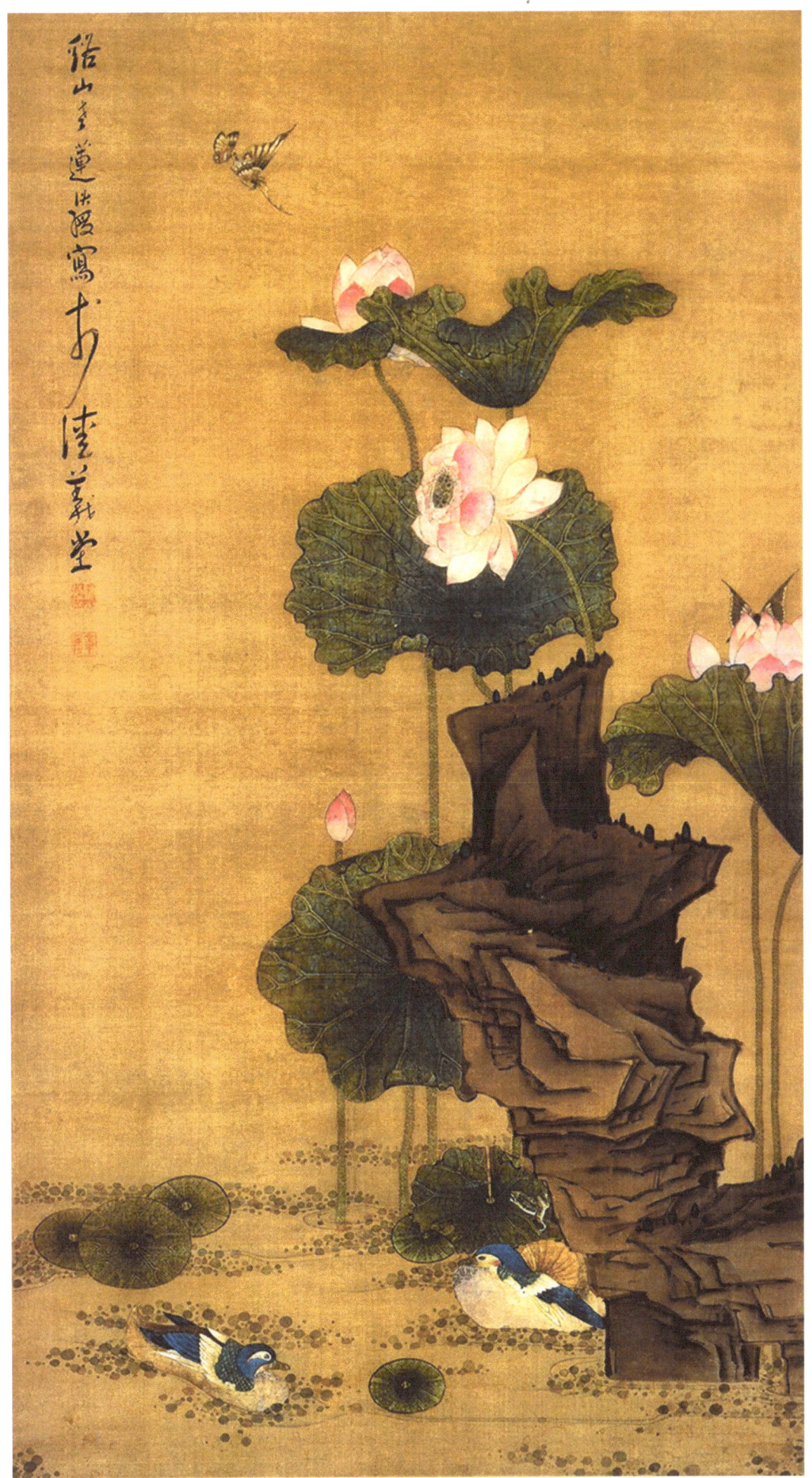

作者不详

采药图

在中国古代，灵芝被视为一种灵丹妙药，可医治百病，帮助人们起死回生。

宋代 (960-1279)
山西文化中心

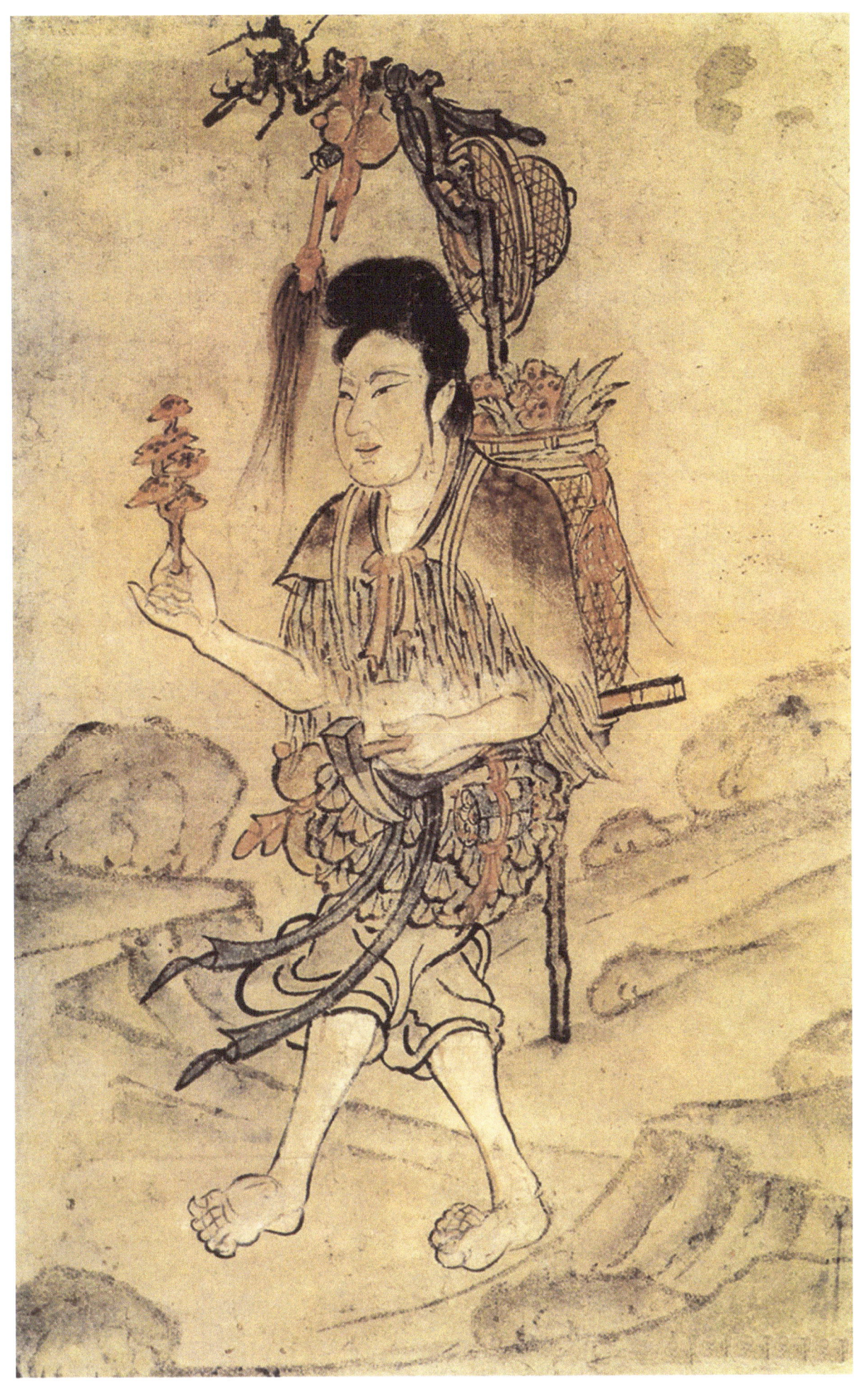

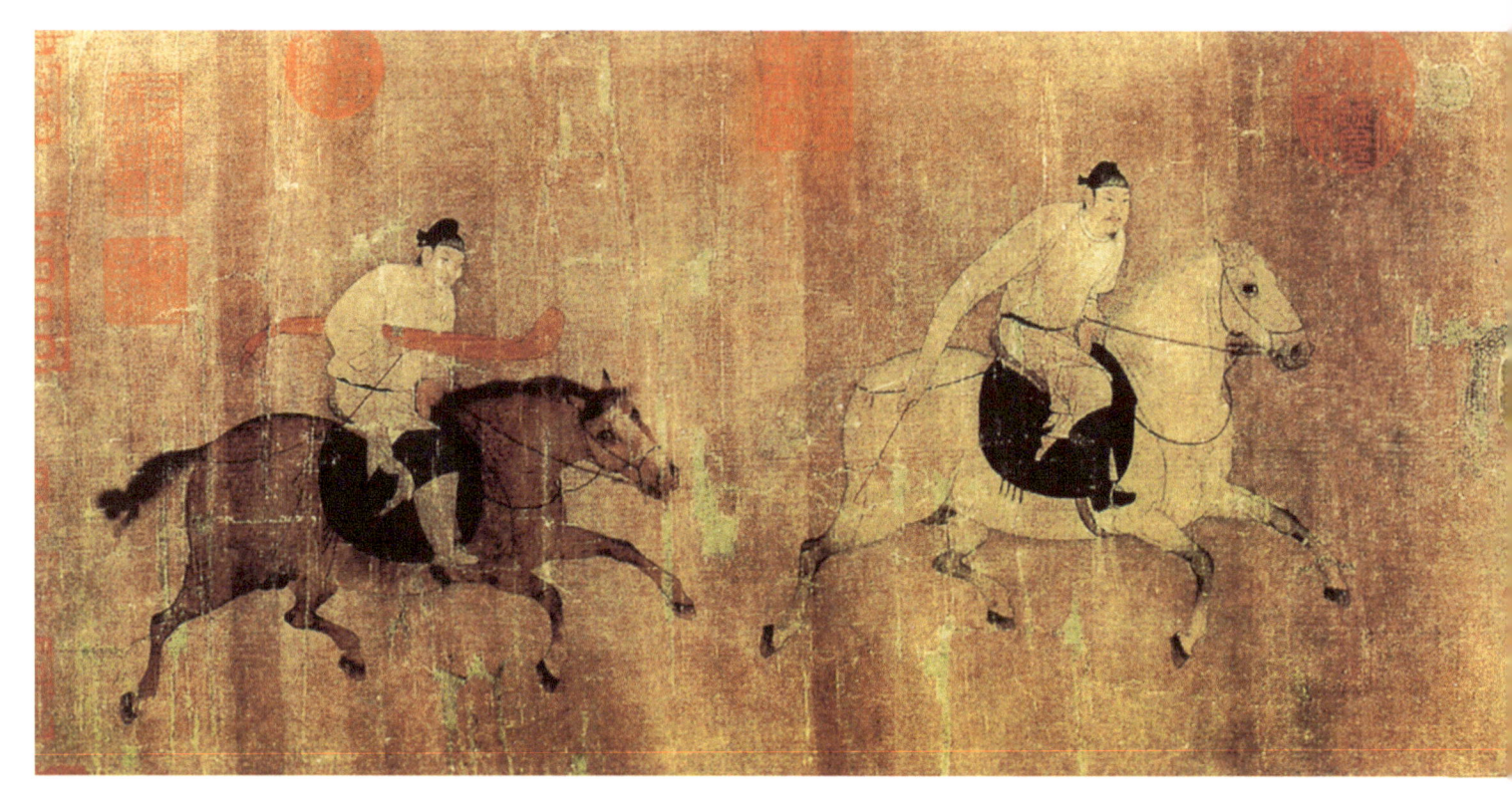

作者不详

游骑图

中国有一个著名的故事《塞翁失马》,它使人们领悟到:世间万物无绝对,切记草率定福祸……

唐代 (618-907)
北京故宫博物院

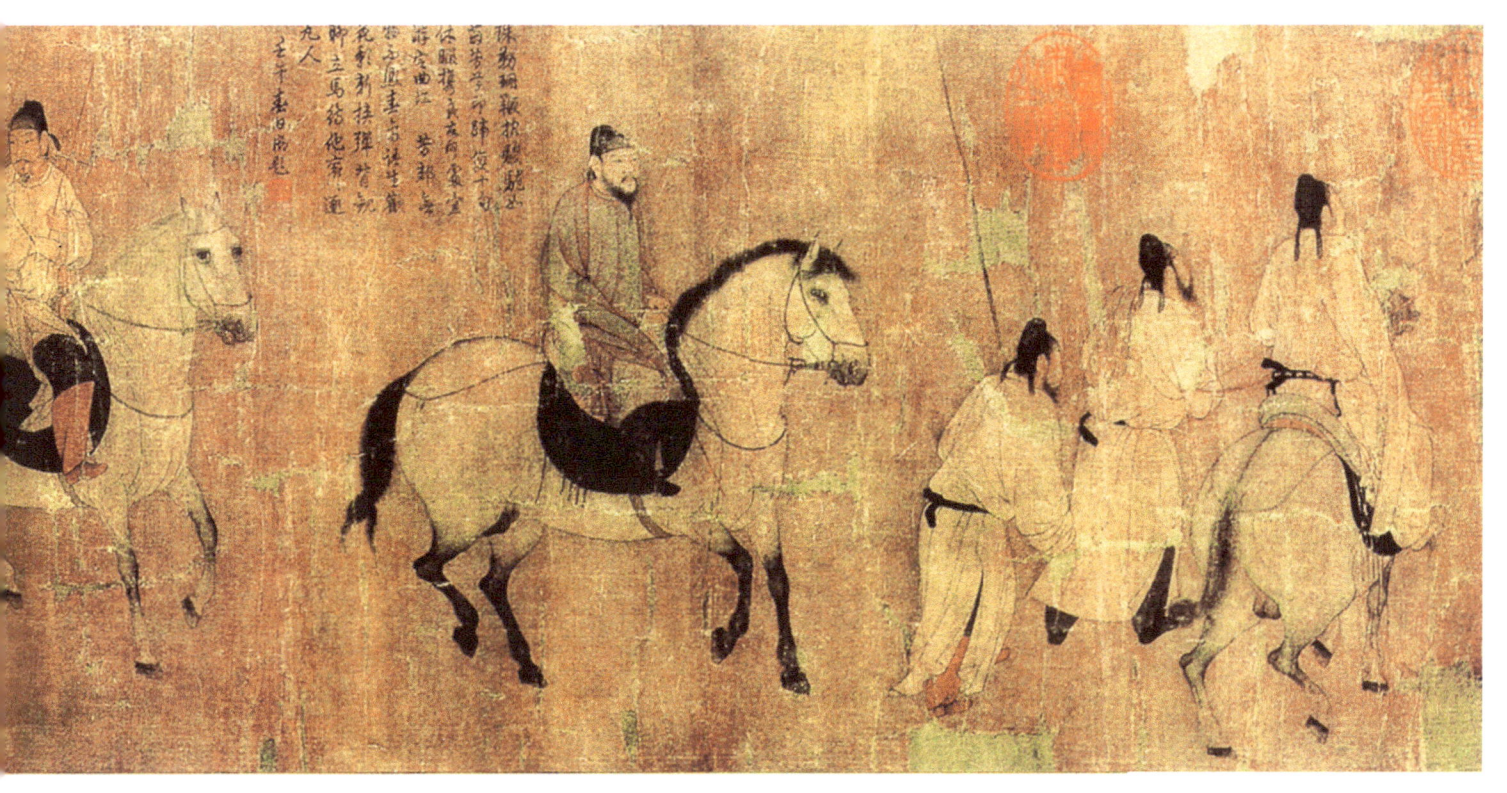

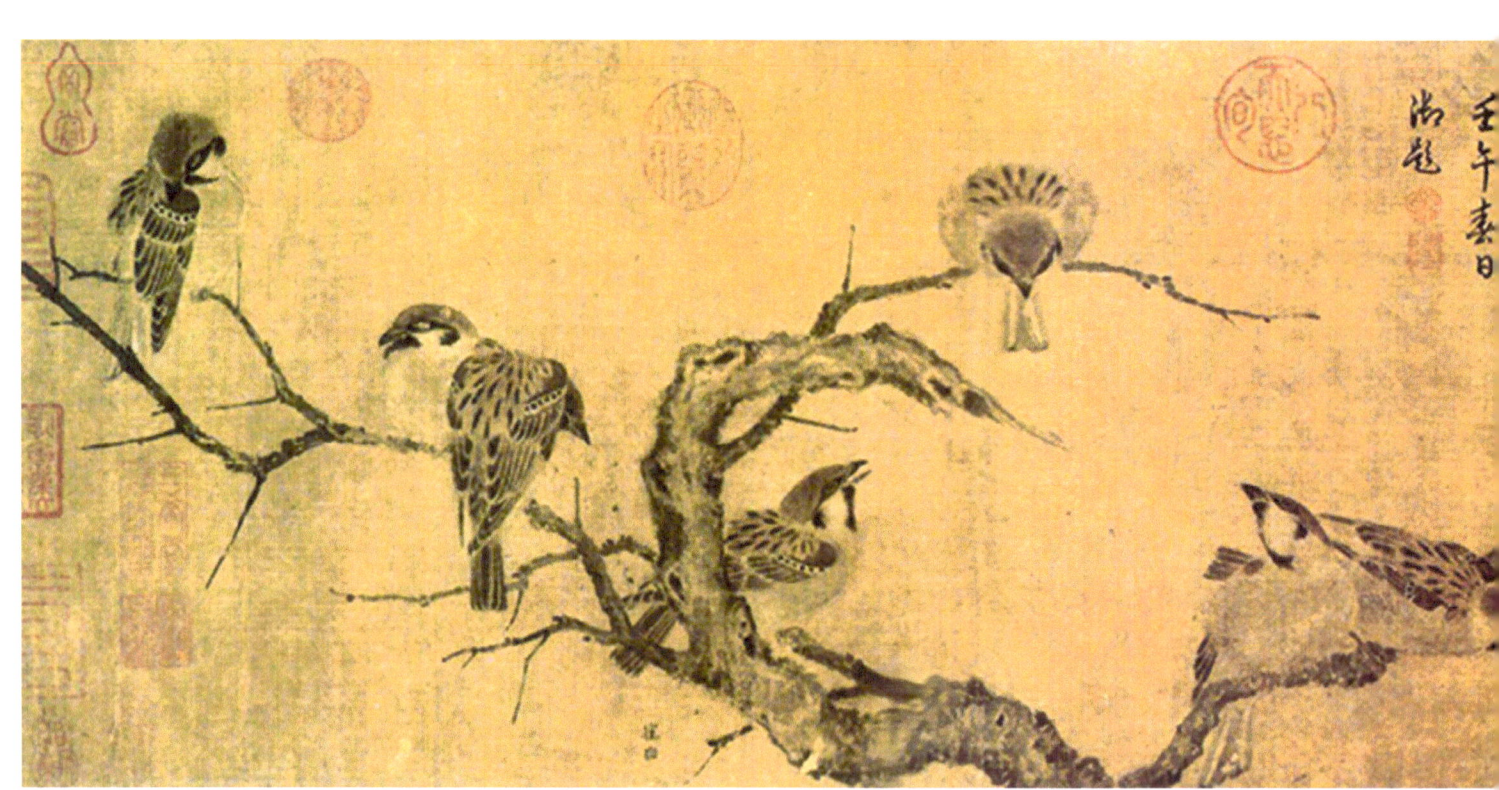

崔白 (约 1004-1088)

寒雀图

虽然世界各地都可以看到麻雀的身影，但它却是中国土生土长的一种鸟类。

北宋 (960-1127)
北京故宫博物院

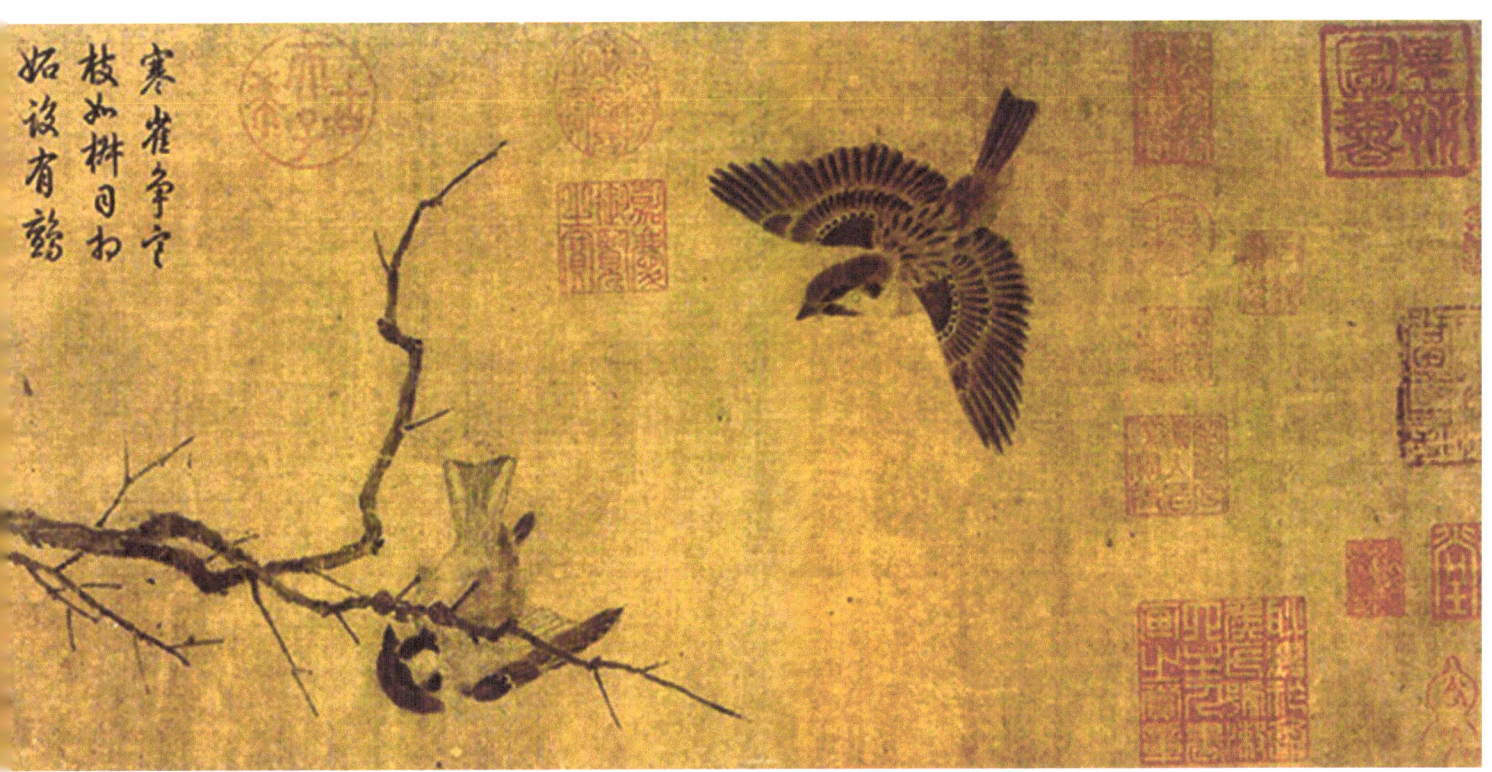

吕纪 (1477-?)

狮头鹅图

中国有个备受喜爱的故事《千里送鹅毛》，它表达了一个基本的道理：礼虽轻但情意重。

明代 (1368-1644)
辽宁省博物馆

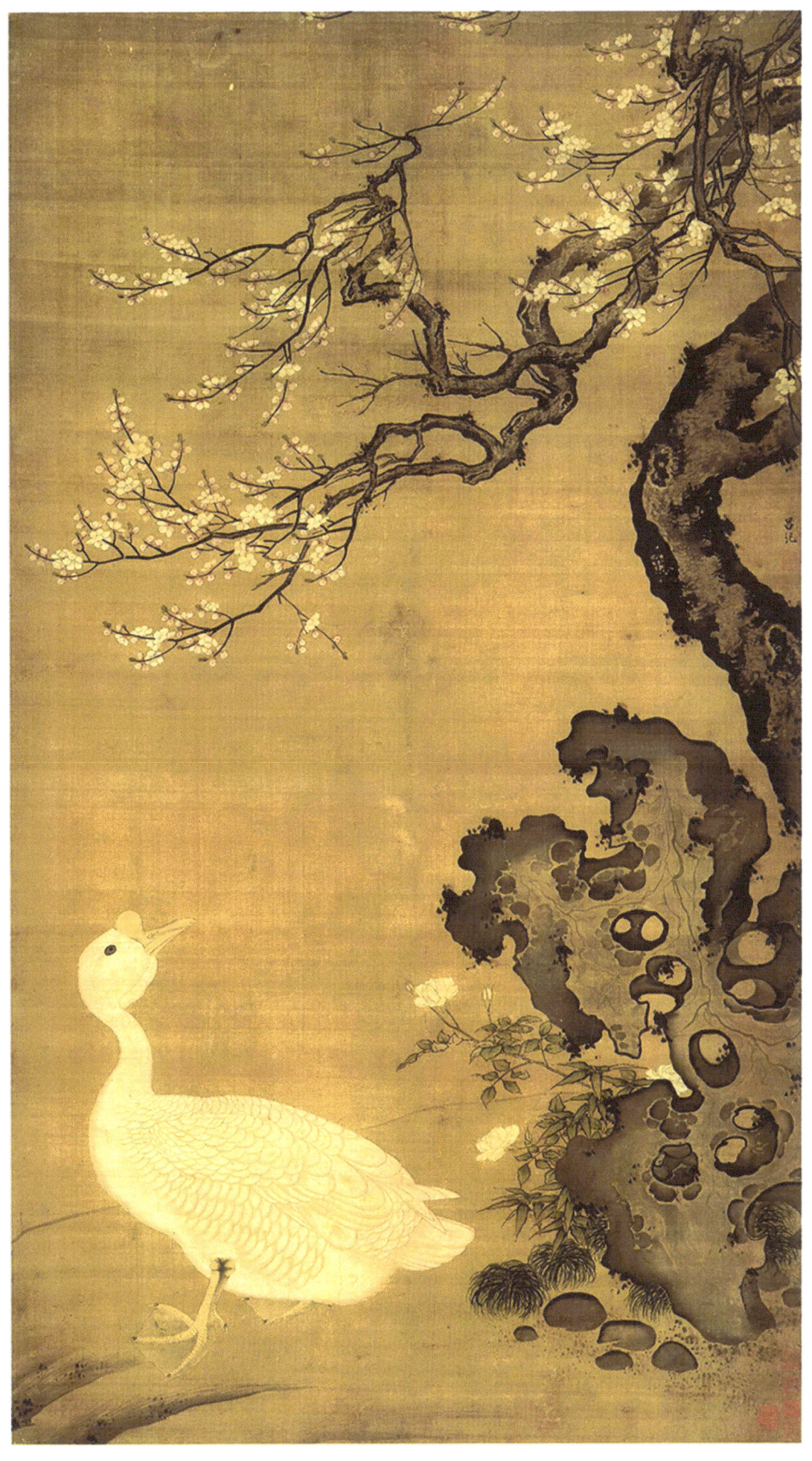

www.ingramcontent.com/pod-product-compliance
Lightning Source LLC
Chambersburg PA
CBHW050905180526
45159CB00007B/2797